美术经典中的

红色中国

荣宝斋出版社 北京

用名作串起红色经典

扫描书中二维码畅听画作背后的故事

品味红色文化艺术之旅

微信扫一扫

前　言

　　中华人民共和国成立以来，荣宝斋在各方面取得了丰硕的成果，特别是书画收藏，荣宝斋珍藏作品丰富，尤其是现当代艺术家作品数量蔚为壮观。许多红色题材作品是中国革命战争和社会主义建设时期美术创作的重要组成部分，即使放在美术史的长河里，都是熠熠生辉的明珠。

　　本书从荣宝斋美术馆藏品中精选出钱松嵒、傅抱石、李可染、关山月、宋文治、魏紫熙等著名书画家的红色经典作品。这些作品以社会主义建设、祖国大好河山等为题材，其历史感与时代精神相融合，让我们在重温中国共产党创立及发展的风雨历程和光辉成就的同时，也欣赏了新中国红色经典创作的艺术水准。

钱松嵒 南湖晓霁

纸本设色

32.5cm×47cm

作品兼取了传统山水的绘画图式以及现代写生态度，将江南山水的清雅特质和大众游园的社会风尚融注笔下。为凸显南湖的当代风貌，钱松嵒有意选取了焦点透视的表现手法，其有别于明清实景山水的散点透视，所绘场景更显开阔。

南湖素来以"轻烟拂渚，微风欲来"的迷人景色著称，位于嘉兴城南。1921年7月23日，中国共产党第一次全国代表大会在上海法租界望志路106号秘密召开，至中途遭法租界巡捕的袭扰而被迫停会。8月初"一大"会议转移到嘉兴南湖的一条游船上继续举行，审议并通过了中国共产党第一个纲领和中国共产党第一个决议，选举党的全国领导机构——中央局，中国共产党正式宣告成立！

微信扫一扫

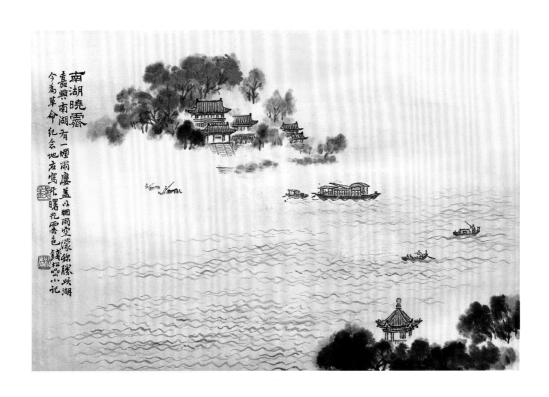

南湖曉霽

嘉興南湖有一煙雨樓蓋以煙雨空濛朦朧此湖今為革命紀念地左寫南湖曙光霽色 錢松喦記

钱松嵒 红岩

纸本设色

57.7cm×41.3cm

钱松嵒与傅抱石一行来到四川重庆瞻仰了革命纪念地红岩村，他便产生了创作《红岩》的念头，但由于时间仓促，只画了几张不同角度的写生稿。此后的两年间他画了上百幅草图，创作了数十稿，最终放弃表现一些零碎的现实，夸张了红色岩石，强化了鲜明的主题，最终创作出具有强烈艺术感染力的《红岩》。《红岩》在创作手法上以白描画芭蕉，使红、黑、白形成强烈的对比关系，产生了简洁、明快的视觉效果，这是传统画法表现革命题材的一个成功范例。钱松嵒成为傅抱石"思想变了，笔墨就不能不变"观点强有力的证明。

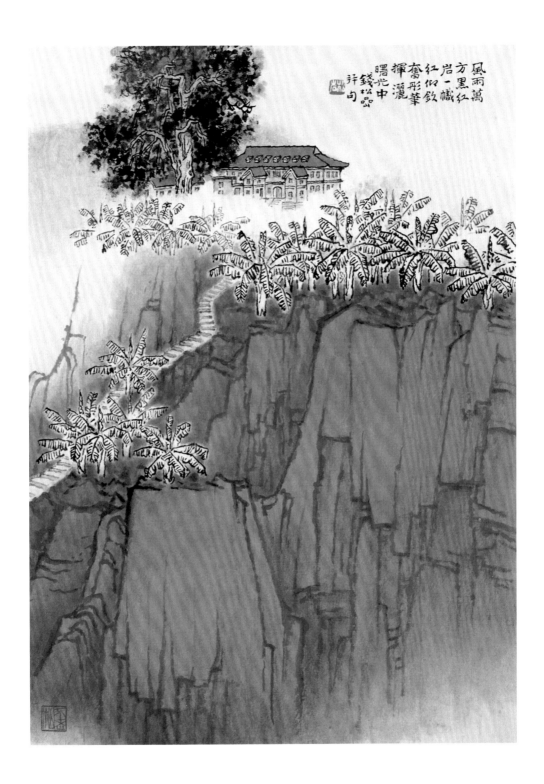

風雨萬方黑一幟紅
岩似鐵紅如奮形華
揮灑中曙光
錢松嵒句

钱松嵒 黄陵柏

纸本设色

32.5cm×47cm

钱松嵒先生的山水画以他独特的表现风貌自20世纪60年代起在中国
画坛上刮起了一股革新的旋风。他把传统的笔墨技巧加以改造、使
得笔墨更加概况，色彩更加艳丽，构图更加新颖。他注重写生，走遍
名山大川、革命圣地。先后发表了《延安颂》《红岩》《常熟田》等
力作，使人耳目一新。钱老作画，以一种起伏顿挫、粗秃的线条，把
所有景物统一起来，山峦、树石、河流、建筑无不高度协调，许麟
庐先生把这种线条称为"战笔"。

20世纪六七十年代荣宝斋已开始销售钱先生作品，藏品库中至今还收
藏着他的《红岩》《长城》等名作，有些作品还制成了木版水印。

——摘自米景扬《荣宝瑰梦》

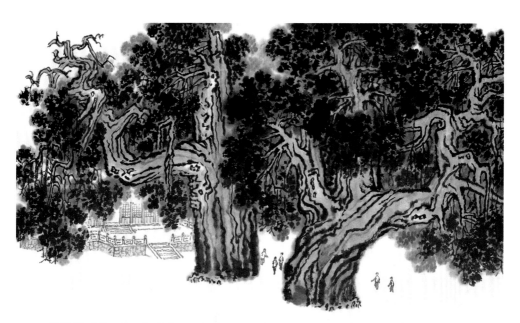

黃陵柏　千歲黃陵柏　挺身歷風霜　戲柯撐國祖　月共長春錢松遊陝許作題

钱松喦 粤江流木

纸本设色
57.7cm×40.4cm

钱松喦歌颂大好河山的作品感情内蕴、含蓄典雅而不外露，将对祖
国的热爱赋予画作，意境深沉而广阔。其作品具有深厚的笔墨语言
功夫，驾驭题材的能力与现实希冀完美结合，使传统题画形式在新
的画面中恰到好处。

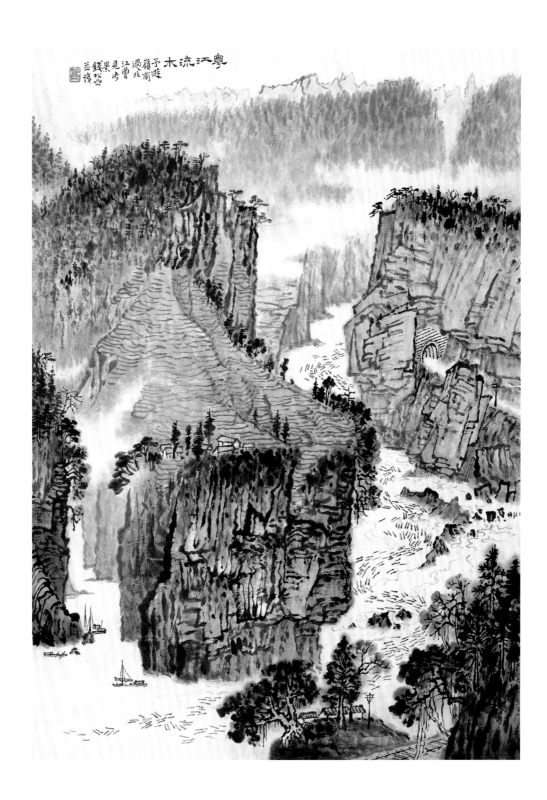

粤江流水　予游嶺南　過嶺北　曽江步　見江景　錢松嵒後並記

钱松嵒 长城图

纸本设色

91.5cm × 142.6cm

此幅《万里长城》是钱松嵒画长城的代表作。画中的长城笔走龙蛇，山势雄伟，烟雾弥漫，将长城的精神画了出来，十分罕见，真可谓人画俱老，笔到意到，神清气爽。从20世纪70年代起，钱松嵒不断北上，数踏燕山山脉，创作了许多有关长城的画幅。他酷爱长城，在83岁高龄时，还两次到长城起点老龙头处写生，并以"起点"勉励自己，愿沿着蜿蜒万里的长城，不断为中国画的创新而努力，为此他获得"钱长城"的雅号。

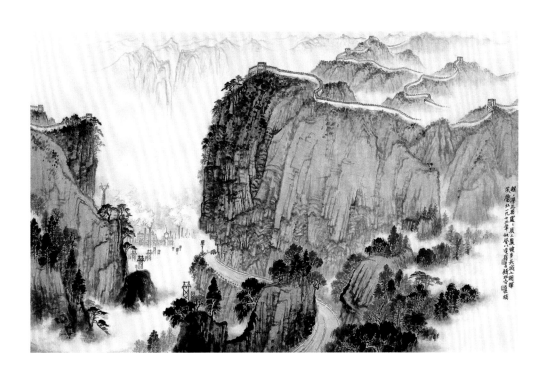

钱松嵒 漫江碧透　百舸争流

纸本设色

32.5cm×47cm

此幅构图开阔，气象万千。远景忙碌的帆船绵延不绝，延向画幅尽头，给人无限遐思。画中植被设色考究，细笔点点，朱砂色浓淡有序。近处屋舍鳞次栉比，勾绘异常细致，笔笔超卓。而从高处望去，湖面宛如平镜。湖上千舟竞帆，百舸争流，浩荡苍茫。湖岸连接处，石壁高筑，亭台轩榭拔地而起。可见在那一代人的心中，国家早日实现现代化真是重于泰山、渴慕至极！画家将深厚的笔墨语言功夫与时代要求相吻合，显示出超强的驾驭题材能力，并与现实希望完美结合，使传统题画形式在新的画面中恰到好处地运用，反映了先辈们深埋其中、延续至今的建设祖国的豪情。

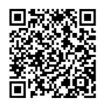

微信扫一扫

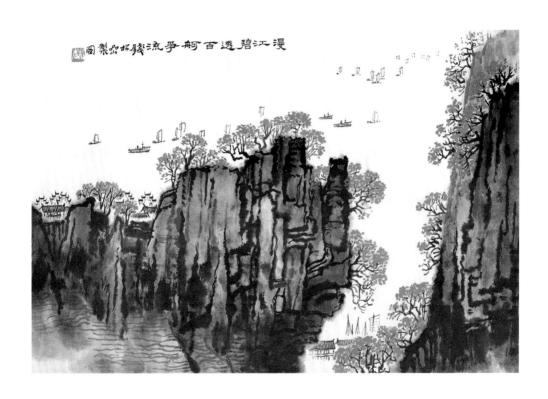

漫江碧透百舸争流戏松岩製圖

钱松嵒 古塞春来

纸本设色
32.5cm×47cm

春天绿满长城，蜿蜒曲折的古老长城连绵不绝，散落在山中的烟囱冒着浓烟，一派新中国建设的氛围。整幅画面气势恢宏，石青挥洒的山峦，墨色点染的树木草丛，无不让人感受到古长城的雄伟壮观！

古塞春來 錢松喦作

钱松嵒　桃花源里可耕田

纸本设色
32.5cm×47cm

此幅画面构图新颖，大面积的桃花占了整幅画面的三分之二，大片红色直逼眼前，造成强烈的视觉冲击。近处一群凫鸭勾画出波光粼粼的河面，远处高耸的电线杆依稀点点，零落的景致愈加表现出桃花源里人们耕作的景象。整幅景物细腻写实，空间层次井然，层层推远，充满了时代气息。

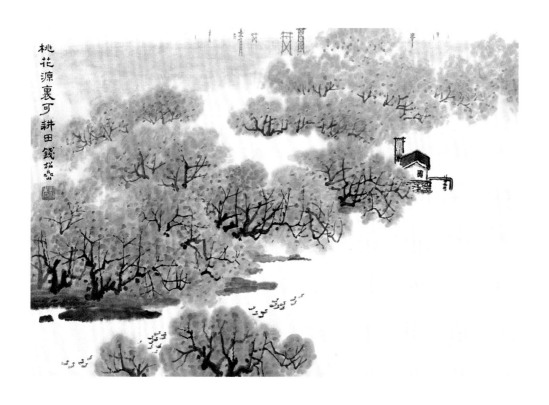

桃花源裏可耕田　錢松嵒

钱松嵒 苍山如海 残阳如血

纸本设色

58.2cm × 42cm

这句词选自毛主席的《忆秦娥·娄山关》，是毛主席最喜欢之作。从这幅画中可以看到钱松嵒绘画特有的稳实中求巧变的构图特征。画面主体是巍峨雄伟的主山，在崇山峻岭上是不畏艰险的红军队伍，我们仿佛看到了红旗招展，似乎听到了战马的嘶鸣。

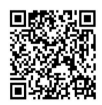

微信扫一扫

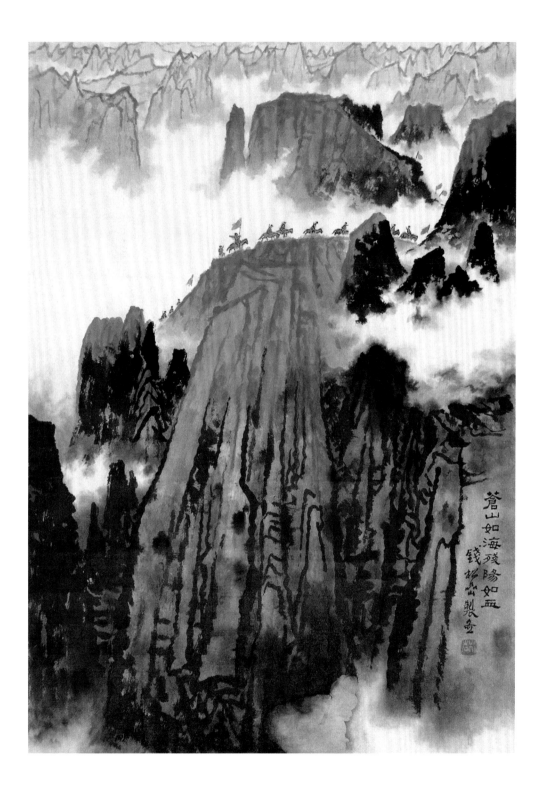

蒼山如海殘陽如血
錢松嵒製盦

钱松嵒 陕北江南图

纸本设色

57.5cm×40cm

此幅以仰视法特写峰峦的局部，丰碑式地伫立在观者面前，以显示
出巍峨崇高的气势。同时，钱松嵒喜欢将景物安排在中景，把画眼
集中放到画面的偏中心位置，这样便于扩展视野，延伸空间。透过
作品，我们可以感受到，在钱松嵒的创作历程中，画家已不再是单
纯为画而画，其作品更多强调的是新时代生活情境下人民大众崭新
的生活状态，作品也是艺术家本人内心愉悦之情的映现。

延河洛水绕群峦，良田绿亩真堪酬。行尽山溪千万曲，谁知陕北有江南。油。黍稷笑东风，万古高原不有穷。引水上山仓庾遍，铁牛耕到白云中。荡遊陕北偶此诗意画之。钱松嵒

钱松嵒 秦岭新城

纸本设色

57.7cm×40.4cm

钱松嵒是现实主义题材大家，他的山水画不再是文人墨客臆想中的
柔弱山水，而是人人可见的真切实景。这幅《秦岭新城》就是他画
的一幅现实主义题材佳作，钱松嵒写生途中路过秦岭，看到秦岭一
带新城建设的变化，喜悦之情油然而生，欣然提笔创作了这幅画。
画面采用全景式融合边角构图，这样处理既可以增加画面层次，让
空间过渡更加自由，还可以保证画面的真实感。画家采用留白的手
法将白雪皑皑的秦岭描绘得栩栩如生。

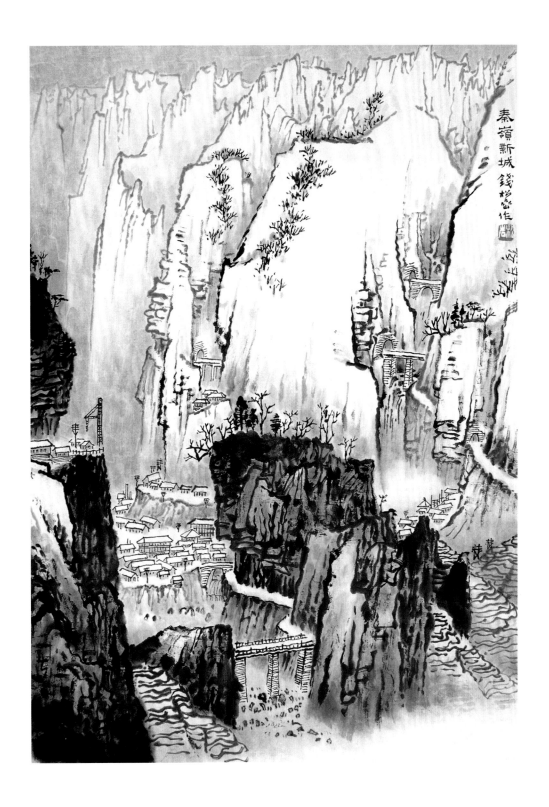

秦嶺新城　錢松嵒作

钱松嵒 春到长城图

纸本设色

68.4cm×44.7cm

钱松嵒先生是一个热爱祖国山河的画家，他游历大江南北，创作了许多优秀的画作，反映祖国的壮丽河山，特别是千年文明的象征——万里长城。在他的笔下，万里长城更加的气势恢宏、壮丽辽阔，给人无限的遐想。

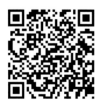

微信扫一扫

春到長城 錢松喦 作

钱松喦 江南稻香

纸本设色

32.5cm×47cm

看钱松喦先生的作品，其在色彩运用方面独具匠心。从元代开始，设色山水逐渐减少，水墨作品越来越多，渐渐在人们心中形成一种僵化的标准，总会不自觉地认为，画中颜色多了就会变得俗气。钱松喦在创作中要扭转这种荒谬的看法，颜色是为作品服务的，统一了色调，在设色中加入明暗感觉，只会锦上添花。看《江南稻香》就能发现，画中的颜色表达了作者对丰收的喜悦、对美好生活真挚的热爱，如果没有这些色彩，画面中洋溢的喜悦就会减淡。

微信扫一扫

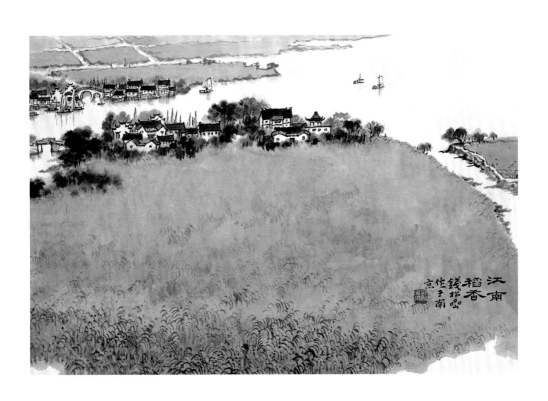

江南稻香　钱松嵒作于京南

钱松喦 井冈山

纸本设色

32.5cm×47cm

新中国成立之后，在党和政府要求艺术家对共产党领导的革命历史
进行描绘和表达的情况下，与毛主席诗意山水具有同样意义的革命
圣地山水成为很多画家创新中国画的新题材，革命圣地山水也由此
诞生。钱松喦的《井冈山》以俯视的角度、开阔的视野，描绘了波
澜壮阔的山地风貌。作品中笔墨沉稳，厚重苍茫，群山无语，云水
奔流，似乎见证了当年革命的艰苦卓绝。

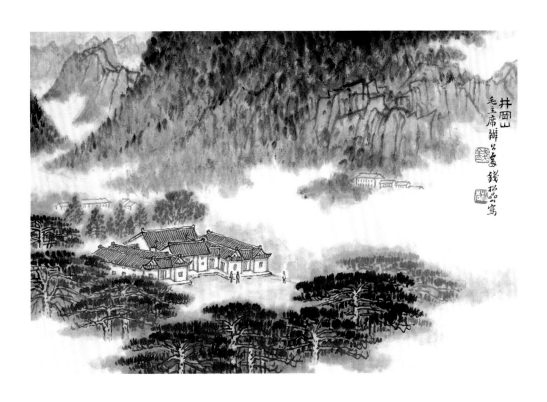

钱松嵒 爱晚亭

纸本设色

32.5cm×47cm

画中枫叶流丹，层林尽染，层层叠叠直凌碧霄的枫林灿若云锦一般照耀在眼前。画面里留白的中心若隐若现的爱晚亭，颇有"江山无限景，都聚一亭中"之意味。画面虚虚实实，主体爱晚亭林中还现，使画面飘逸灵空、明洁疏朗。远处，爱晚亭与枫林竦竦欲动、凌空欲飞的感觉，不禁让人想起唐代诗人杜牧"远上寒山石径斜，白云生处有人家。停车坐爱枫林晚，霜叶红于二月花。"的诗句。整卷用笔古朴，意境深邃，笔墨浑厚苍茫，整个画面巧妙地把现实写生的真善美和传统技法相融合起来，激发出钱松嵒炽热的创作热情，同时感染观赏者对美好的景色和生活的无限徜徉。

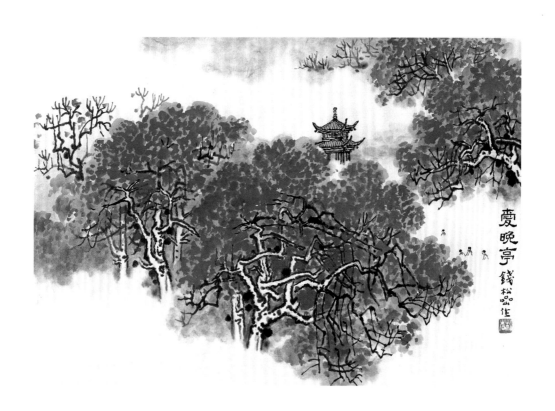

愛晚亭

錢松喦作

傅抱石 中山陵

纸本设色

23.7cm×30.3cm

作者采用"高远"法构图布局，用笔凌厉恣肆、挥洒自如，山形质感和肌骨纹理则采用"抱石皴"表现，层层渲染而成。树丛勾画颇富灵动节律感。整幅画作水、墨、色浑然一体，豪放飘洒秀逸，气势磅礴壮观，造境迷离生动、苍秀幽雅。画面中巍巍钟山突兀挺拔，苍翠蓊郁，中山陵前临平川，背拥青嶂，依山傍势一字展开，涛涛林海浩瀚苍茫，隐约可见陵门、碑亭、石阶、祭堂和华表等，在长长的石阶上，人们高举旗帜，满怀崇敬的心情前来瞻仰。

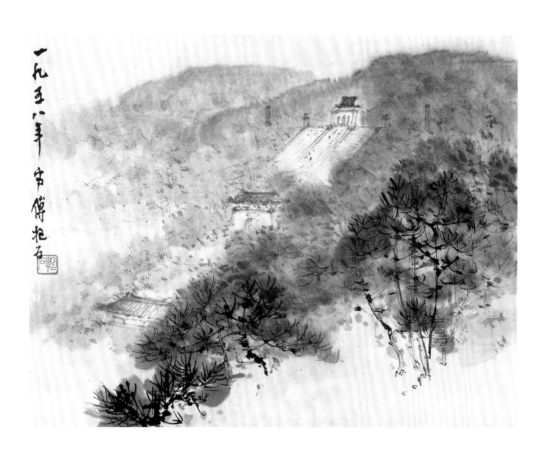

一九五八年
中傅抱石

33

傅抱石 延安图

纸本设色

45.3cm×68.6cm

傅抱石是我国极有创造性、影响很大的国画家。有评论家说，中国山水画史上的笔法，在不断变化中有两次重要突破。首次变化为南宋李唐所创造的"卧笔侧锋"；第二次，在相隔一千年后，由傅抱石独创的"散锋笔法"为转折点，即著名的"抱石皴"。

1959年傅抱石在北京东方饭店为人民大会堂绘制巨幅国画《江山如此多娇》。这是一个浩大的艺术创作工程，需要很多的材料和工具。一次，他发现工作现场缺少点什么，对身边工作人员说，要回家一趟去取东西。工作人员以为他在开玩笑，不以为然，没有理会。可他放下画笔就走。过了个把时辰，他把所需要的东西取回来了。大家觉得奇怪，就问他："傅院长，您上哪儿取的这些东西？"抱石先生时任江苏省国画院院长，大家都这样称呼他。

"我回家取的。"

"您的家不是在南京吗？怎么这么会儿就回来了？"

"我在北京也有个家呀，就是荣宝斋嘛！"

大家恍然大悟：是啊，荣宝斋不就是书画家之家吗？从地处西城区万明路的东方饭店到琉璃厂西街荣宝斋，即便是徒步，来回一个钟头也足矣。但是，一般地这样理解是不够的，因为傅抱石与荣宝斋有一种特别的情分。

——摘自《荣名为宝》

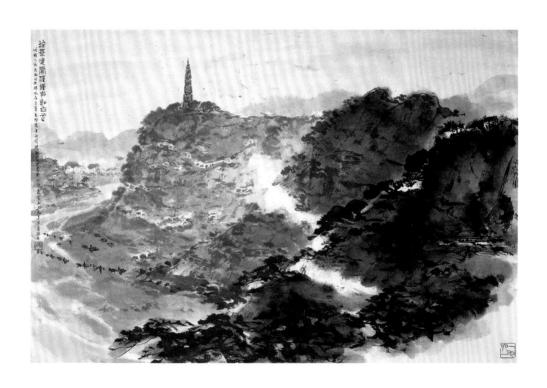

35

傅抱石 试看千山云起时

纸本设色

33.3cm × 45cm

荣宝斋的经理侯恺是抱石先生的好朋友，也参加过抗日救亡工作。侯恺曾在鲁迅艺术学院分校学习版画创作，后来在抗日前线做宣传工作。傅抱石1936年从日本回国后，就投身于轰轰烈烈的抗日救亡运动，在郭沫若麾下工作。郭沫若在《竹阴读画》中写道："在武汉时期，特别邀了抱石参加政治部的工作，得到他不少的帮助。武汉撤守后，由长沙而衡阳、而桂林、而重庆，抱石一直都是为抗战工作孜孜不息的。"他与侯恺有共同的经历，又都是美术工作者，自然有许多共同的语言。再说，侯恺以当好书画家的"后勤部长"为己任，而且深知抱石先生的为人，推崇他的作品，乐意为他做所能做的一切。这不正是一个画家最需要、最难寻的知己吗？

这是傅抱石所以心仪荣宝斋的原因之一。

——摘自《荣名为宝》

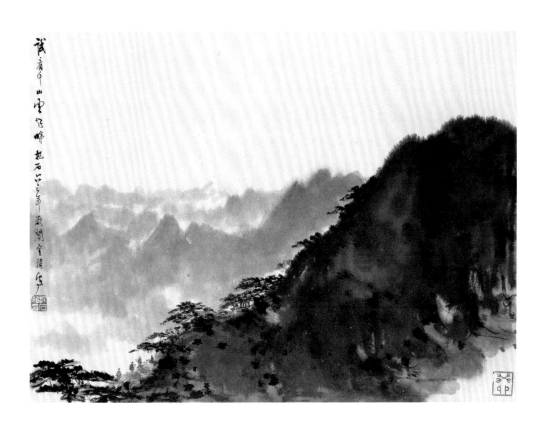

傅抱石 乾坤赤

纸本设色

33.7cm×45.3cm

侯恺及其属下的荣宝斋职工，了解抱石先生的秉性和爱好，知道他
酷爱清代乾隆时期的旧纸、旧墨、旧砚、旧印泥及漆砂砚、名贵印
石等文房用品。荣宝斋现藏的傅抱石名画《溪亭观瀑图》，就是用
乾隆时的纸画的。画上题曰："昔石涛得旧纸，有宫纸南朝不易得
之叹。此楮逾二百年矣。"旧纸、旧墨，用起来往往能产生一种奇
特的效果，故为书画家所青睐。有深厚传统文化底蕴的抱石先生深
知这一点，所以对这些古旧的文房用品，爱之更甚。荣宝斋每当收
购到历史上遗留下来的文房四宝精品，总是为他留着。荣宝斋的客
厅里，上乘的笔、墨、纸、砚和其他书画用品一应俱全，抱石先生
一来，就有懂得如何为书画家服务的工作人员前来"侍候"，研
墨、理纸、备颜料、抻纸等等，一切都做得妥妥帖帖。这里更有丰
富的历代书画精品可资借鉴，这是书画家最为醉心之物。这是傅抱
石所以心仪荣宝斋的原因之二。

<div align="right">——摘自《荣名为宝》</div>

微信扫一扫

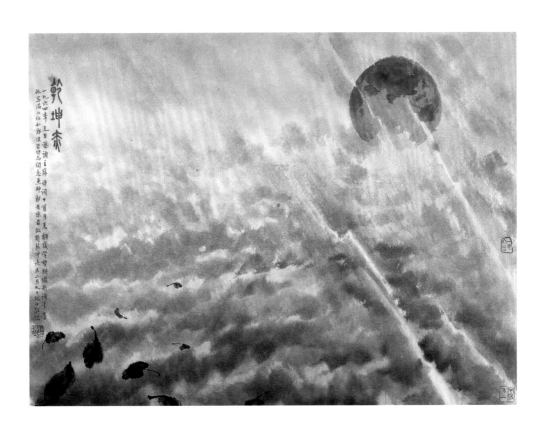

乾坤秀

傅抱石 渡江图

纸本设色

34cm×46cm

傅抱石身兼中国美术家协会副主席、美协江苏分会主席、江苏省国画院院长等职，又是全国人民代表大会代表，更是著名的画家，经常到北京参加各种会议和活动。以他的身份，到哪儿都能安排到最好的住处，受到最好的款待。然而，就其本意，他宁愿到住宿条件相对简单的荣宝斋来，而不愿去住豪华的宾馆、饭店，因为一个画家，到了荣宝斋才真正有"家"的感觉。而他往往是身不由己的。但无论如何，他每次来京，总要到荣宝斋来"报到"。有时下了飞机或火车，就直奔荣宝斋；有时住饭店，不能先到荣宝斋，就先用电话联系。总之，只要到北京，一定要到荣宝斋来走一走，用他自己的话说："到北京，不论多忙，也得回家看看，不然心里总不踏实。"

那是1963年的秋天，傅抱石应邀来北京参加活动。这回，他决意不住宾馆，而住进了荣宝斋王府井门市部。这里地处北京最繁华的商业中心，是王府井商业大街最为亮丽的文化景观，同琉璃厂荣宝斋本部一样，这里也充满了传统文化的气息，一切都那么幽雅宜人。郭沫若、邓拓、肖劲光、张爱萍、肖华、傅钟、老舍、周扬、夏衍、齐燕铭等政界、军界、文化界高层人士，进进出出，往来不绝。至于书画家来这里写写画画，互相观摩，切磋技艺，那更是家常便饭了。抱石先生白天有时出去参加推辞不掉的活动，更多的时候是在这里观摩、借鉴历代名家的书画作品。晚上常常与同行或边喝酒边聊天，交流心得体会，或边喝酒边画画。他觉得，这里是他最为舒心的地方。荣宝斋这个"家"的感觉真好。

——摘自《荣名为宝》

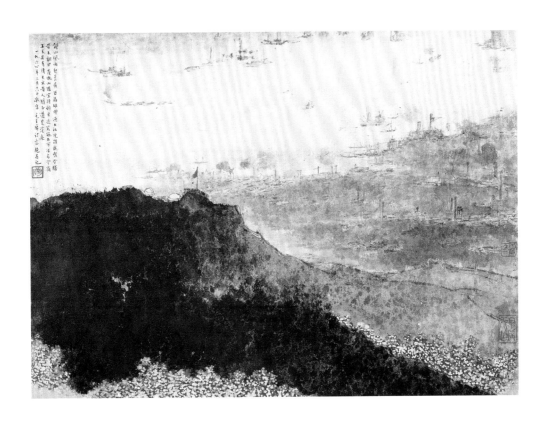

傅抱石 芙蓉国里尽朝晖

纸本设色

48.5cm × 68.8cm

晨曦把湘江橘子洲头的天空映衬得红彤彤的，天水一色。虽是太阳刚起，江面上却早已布满大大小小的船只。山顶上红旗飘扬，山脚下一排排的烟囱冒着烟。老百姓们牵着牛，扛着旗，拿起工具去生产，一片忙碌的景色。近处一片繁茂的橘子树，衬出无限诗意的风光。

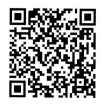

微信扫一扫

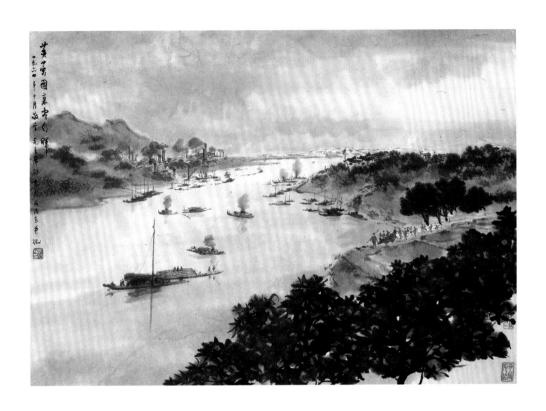

傅抱石 虎踞龙盘今胜昔

纸本设色

34cm×46cm

画面描写南京长江边的风景，近处山势耸立，山顶一面红旗飘荡，山下若隐若现楼房林立，远处长江上面忙碌的货船冒着烟雾，一派欣欣向荣、朝气蓬勃的景象。画面在更高层次上理解了毛主席诗意，同时也是将毛主席诗词的寓意在新时代的表现。

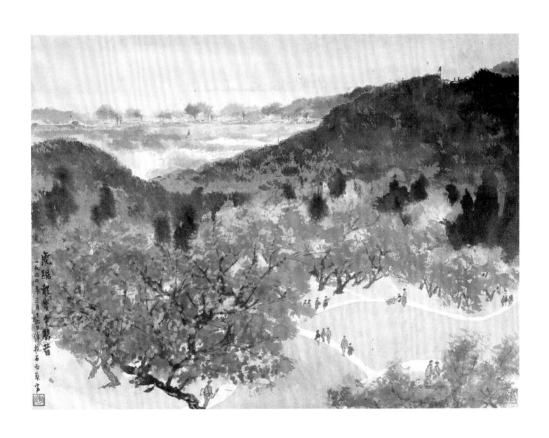

45

傅抱石 韶山毛主席旧居

纸本设色

33.5cm × 45.5cm

此幅是傅抱石根据毛主席《到韶山》诗意结合实地勘察写生而创作的作品。全幅以写意笔法写出平畴、山川、山路、村舍、林木、上工行走的人群以及参观故居的游人，内容极为多样，显现出傅抱石惊人的驾驭山水的能力。林木多以大写意笔法泼染、勾勒而成，彰显画家用笔的气势和雄豪的精神境象。而平畴稻田及韶山多以花青、浅绿及深绿、赭石等颜料敷染而成，高度概括出湖南南部特有的山川物象，不愧为一幅优美而秀雅的青绿山水画的得意之作。

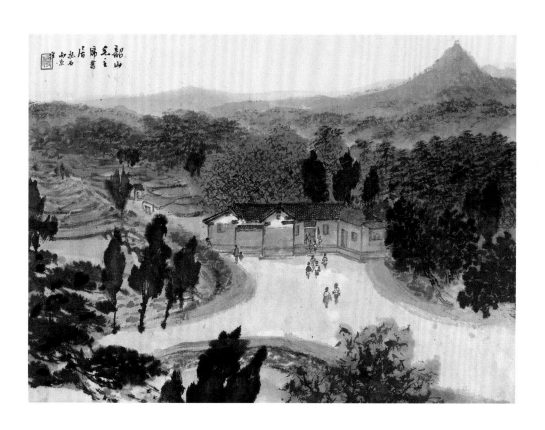

傅抱石 峨眉处处有歌声

纸本设色

32.5cm×46cm

此幅作品，峨眉高耸不见顶，云雾轻薄缭绕。中景有一面迎风招展的
红旗，旗下隐隐约约有劳动人民的身影，让观者感到恍若有隐隐歌声
欢悦传来。整幅画动静结合，虚实相生，具有明显的时代气息。

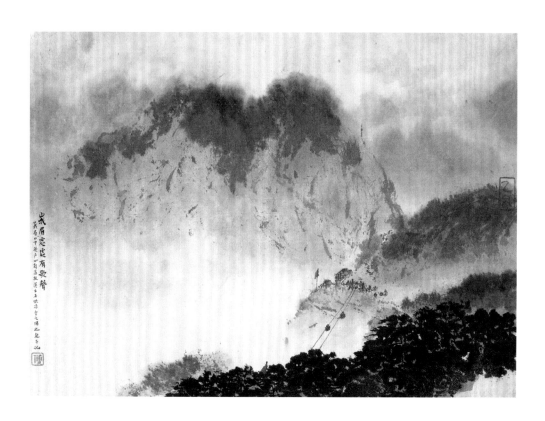

傅抱石 苍山如海　残阳如血

纸本设色

33cm×47cm

此为傅抱石依据毛主席《忆秦娥·娄山关》"苍山如海，残阳如血"词意而创作的词意画作品，再现出诗人激越、悲壮而浪漫的精神境象。傅抱石创作了相当数量的《忆秦娥·娄山关》，分别从不同的视觉和构图上确立出作品的意境和主题。此幅作品显然采取俯瞰、远视的角度来进行挥写，强调出平远、幽深、浩渺的画面空间境象，传达出悲壮、苍茫而激越、雄浑的精神意象，将"雄关漫道真如铁，而今迈步从头越"的诗意境象蕴藉其中，在"苍山如海，残阳如血"的画面空间中，有着诗人不尽意绪的表达与宣泄，不愧为傅抱石词意画系列作品中的经典之作。

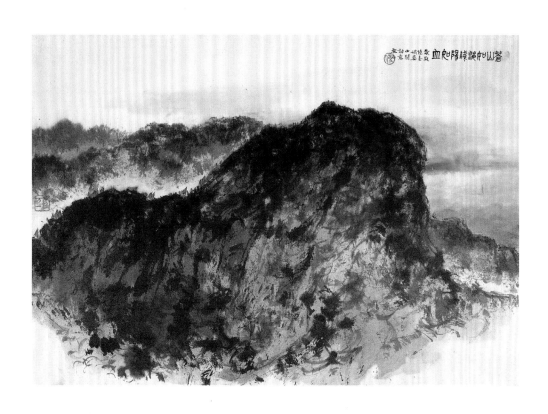

苍山如海残阳如血

傅抱石 水乡吟
纸本设色
49cm×61cm

《水乡吟》描绘得是风雨中，劳动人民在船上辛勤劳作的场景。由
于画家长期对真山真水的体察，画意深邃，章法新颖，善用浓墨、
渲染等法，把水、墨、彩融合一体，达到水墨淋漓的效果。在传统
技法基础上，推陈出新，独树一帜，对山水画的发展，起到了继往
开来的作用。

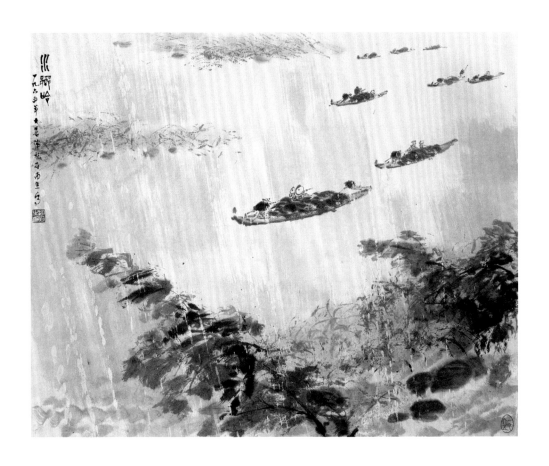

傅抱石 长征第一山

纸本设色

33cm × 47.7cm

"长征第一山"位于江西赣州市瑞金西部，中共红军长征的起点正是
在此处。画家用精湛的笔墨，淋漓尽致地描绘了云石山的景貌。远处
山峦起伏，近处茂林密集，树林中隐约可见一条通向山顶庙宇的羊肠
小道，空灵之境引人遐想。近处浓重的墨色突出山体浑厚的体量感和
质感，和远处山景的淡墨形成鲜明对比，空间感跃然而出。山顶一面
红旗迎风飘扬，寓意红军不畏艰险的长征精神，整幅画作立意高远，
气势恢宏，体现了画家极强的艺术表现力。

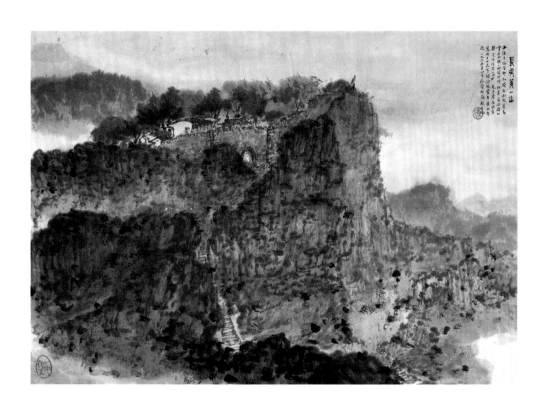

李可染 万山红遍

纸本设色
136.7cm×84.5cm

《万山红遍》是李可染于1962年至1964年间创作的。一共完成七幅。作品取自毛主席1925年秋创作的《沁园春·长沙》中的诗句"看万山红遍，层林尽染"。荣宝斋收藏的《万山红遍》图是七幅中尺幅最大的一幅，也是李可染在北京西山画的最后一幅。虽然布局画法与前六幅大致相同，但有了前六幅画法的积累，画起来更加得心应手，又是应荣宝斋之邀为庆祝新中国成立十五周年作画，满腔的爱国热情更是全部倾注于这第七幅画作之上，用心程度可见一斑。因此这不仅是荣宝斋的镇店之宝，也是我们的国宝，是无价之宝。

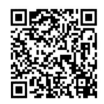

微信扫一扫

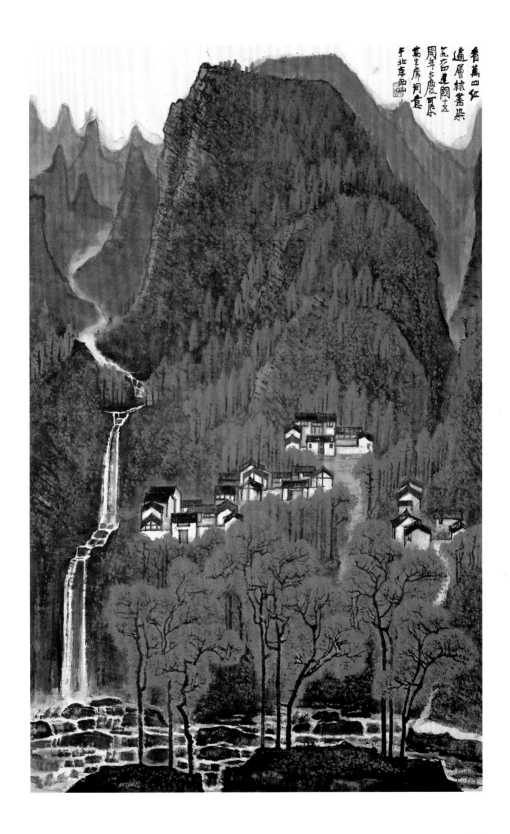

看萬山紅
遍層林盡染
氣茹建國十五
周年老慶百年
萬主席詞意
午北車西山

李可染 渡江

纸本设色
70cm×45.7cm

此幅《渡江》图中，景物横向展现，远处重山叠积，参差错落，雄奇壮丽。水雾之中，江面上船帆招展，迎风鼓动，似有百万雄师过大江。画家成功地将毛主席诗词中的革命豪情与浪漫色彩视觉化。画中山体以浓墨重色写成，块面厚实稳重，以留白形成的水汽、硝烟穿插其间。从深浓墨色过渡到留白，色调的明暗变化，平衡了画面厚重的体积感。全幅结构规整，笔墨精严，气象万千，是一帧文学性、艺术性与时代意义结合的精品佳作，是新中国美术史中的里程碑，也是画家个人创作历程中的重要代表作。

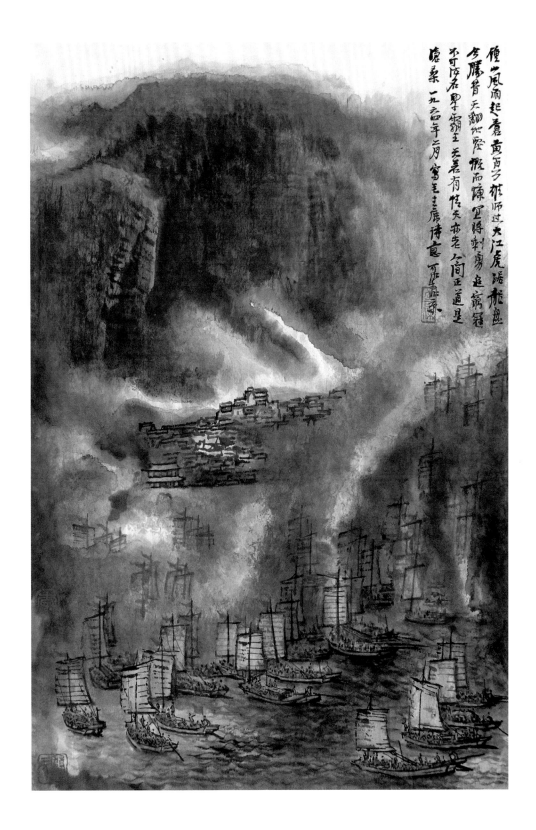

钟山风雨起苍黄，百万雄师过大江。虎踞龙盘今胜昔，天翻地覆慨而慷。宜将剩勇追穷寇，不可沽名学霸王。天若有情天亦老，人间正道是沧桑。一九六四年二月写毛主席诗意 可染

59

陆俨少 千村稻熟黄金地

纸本设色

24.1cm×32.8cm

荣宝斋独具慧眼始终关注着陆俨少的艺术动态，早先他来京便在荣宝斋许麟庐家中落脚，彻夜长谈，从不去旅馆。20世纪70年代经宋文治推介给王大山。当时陆老家五口人仅靠他一人每月五十元的工资度日，十分艰难。他儿子说：我们家总是盼着荣宝斋来人，父亲结了稿费家里就可以买肉吃了。

1993年陆俨少离世，荣宝斋痛失良友。次年荣宝斋组建拍卖公司筹备首场拍卖会，自然又想到了陆俨少，便联系其子，其子得知消息便携陆老精品予以支持。以后的数场拍卖会也是有求必应。

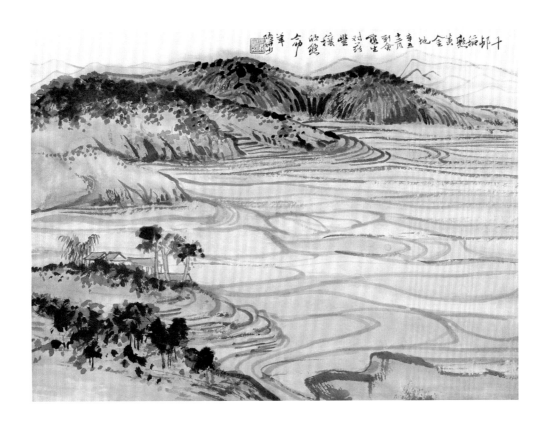

十邨颢振金黄地画青童刘丰墅对丰壤的的命革

障山

关山月 山花烂漫

纸本设色

130cm × 80.5cm

1977年4月，关山月接到北京毛主席纪念堂创作任务，与广东美术界的众画家到南昌、韶山、庐山、井冈山、娄山关、遵义、延安等地写生创作。这幅《山花烂漫》图是关山月三上井冈山归来后的作品，再现山花怒放的繁荣景象。此作线条流畅、笔酣墨饱、刚柔相济。繁花似火、雄浑厚重、清丽秀逸、气势磅礴，充分显示了画家所具有的独特的创作风格及深厚的艺术功底。

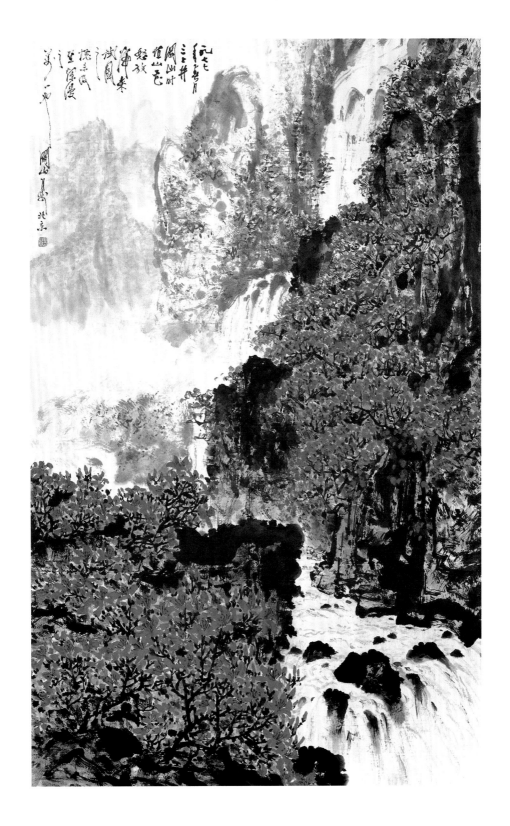

陶一清 大渡河铁索桥

纸本设色

47cm×68cm

陶一清先生在创作上一贯遵循把现实生活与传统的表现方法相结合的道路，他的足迹遍及祖国名山大川，曾五次到漓江、黄山亲自体验。他在绘画创作中采取传统"以大观小"的处理手法，以形写神，将山水之精髓活跃纸上。新中国成立以后，沸腾的现实生活时刻鼓舞着陶一清先生，年届古稀之时，他仍奔波于全国各地搜集素材，描绘祖国日新月异的变化和成就，几十年如一日呕心沥血，完成了这个时代赋予他的使命。周总理曾评价其作品是"革命的现实主义和浪漫主义相结合"。

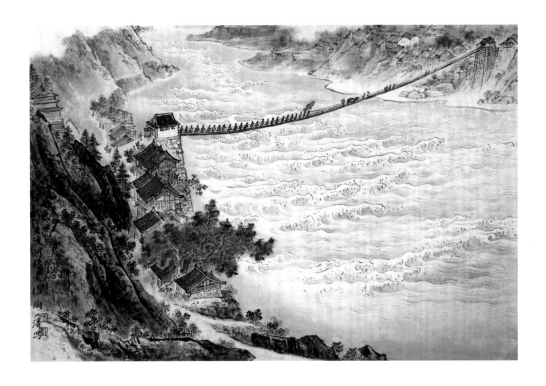

魏紫熙 天堑变通途

纸本设色

107.3cm×187.8cm

《天堑变通途》是魏紫熙先生表现社会主义建设的代表性作品。通过与劳动人民同吃同住，一道打炮眼、运石块，魏紫熙了解到南京长江大桥的修建没有用一个外国专家和一件外国设备，就连接起被长江隔断的南北大地。他意识到了这些成就对祖国建设具有划时代的意义。于是从1971年到1975年几易其稿，创作了《天堑变通途》，集中表现出了有宏伟气势的山河新貌。画作中充满着革命浪漫主义情怀，可以说，魏紫熙先生正是在这种情怀下运用自己的笔墨语言，从容地表达着心中对祖国山河的热烈情感。

微信扫一扫

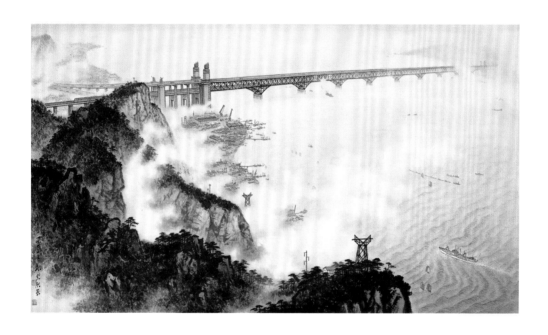

白雪石　长城脚下幸福渠

纸本设色

50cm×105cm

《长城脚下幸福渠》取材于居庸关八达岭一带。描绘了春天一派欣欣向荣的景象：水渠、绿地、树林、远山、高架电线跃然纸上。其中水渠占据画面的重要位置；绿油油的农田，表示大丰收；挺拔有力的树林，表示积极向上；错落有致的高架线，表示一派繁忙；丰茂空旷的远山，表示生机勃勃。画面上处处流露着作者对祖国的热爱之情。

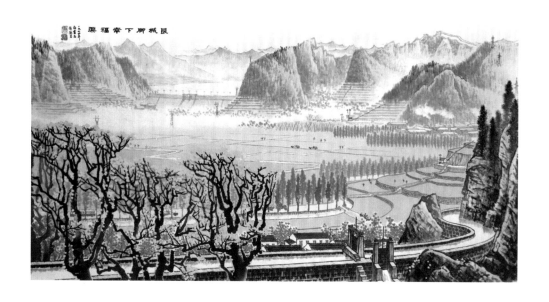

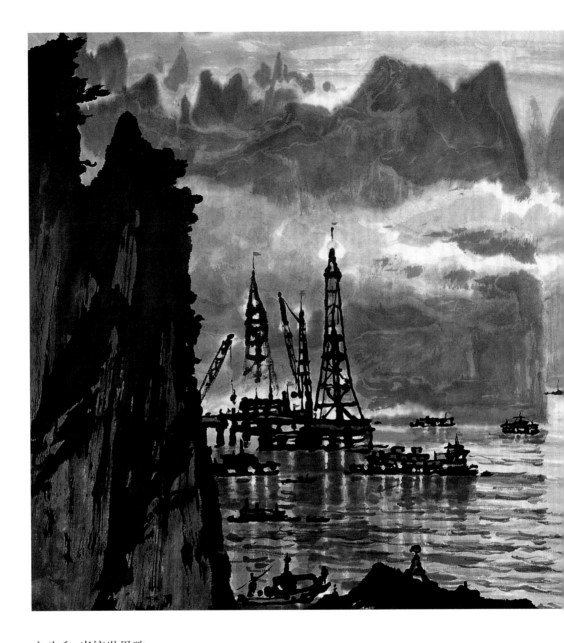

宗其香 当惊世界殊

纸本设色

34.5cm × 68.3cm

被誉为"新中国中国画改革的四大旗手""新中国美术改革派四
大家"之一的宗其香，在20世纪中国画坛变革的激浪中，呈现着他
独特的价值与意义。宗其香作为徐悲鸿"最得意的弟子"，在老师

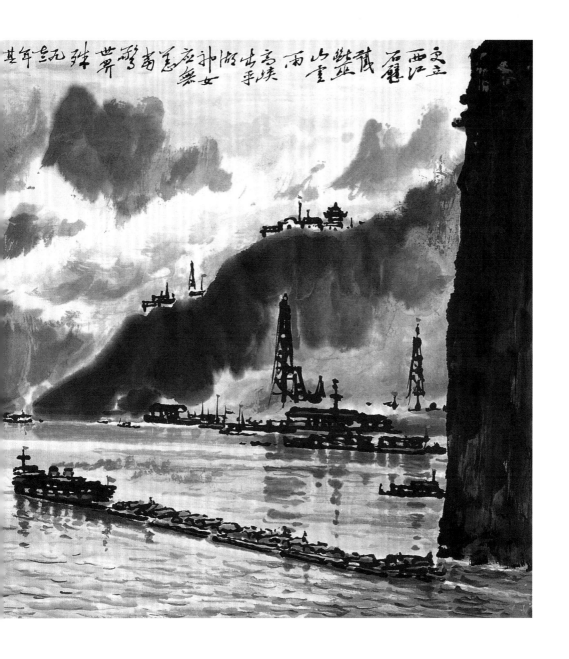

"引西润中"的道路上不断前行，并最终有所突破，形成了自己独特的艺术风格和表达。他的夜景画被誉为"划时代的作品"，在中西结合中"创造了新的中国画技法"。《当惊世界殊》表现得正是夜幕降临下巫峡的繁忙景象，反映了在"夜"的色彩中、在"夜"的光感里，流露出画家心系祖国的真挚情怀。

宋文治 长江之晨

纸本设色

27cm×34cm

宋文治是"新金陵画派"主要画家之一。金陵画派的画家和荣宝斋关系非常密切，宋文治先生也是如此。"文革"前，荣宝斋就曾陈列销售他的作品，"文革"以后，他与荣宝斋的交往更加频繁。他的绘画是自学成才的，也曾得到吴湖帆、朱屺瞻、陆俨少等名家的指教。他的山水画，笔墨雄健，画面清新，意境悠远。使人感到置身于浓厚生活气息的江南水乡。尤其是他晚年的泼彩泼墨山水画的创作，使他的山水画表现技巧进入了一个新的境界，使他的作品形成了一种新的面貌。

20世纪80年代，每次宋老到北京来，都给荣宝斋带来很多泼彩泼墨作品。他的作品在荣宝斋的销售情况良好，专程来荣宝斋，并指名要买宋老泼彩泼墨山水画的国内外艺术爱好者很多。荣宝斋还曾经两次把宋老的作品拿到日本展览，都得到了极高的评价。

——摘自米景扬《荣宝瑰梦》

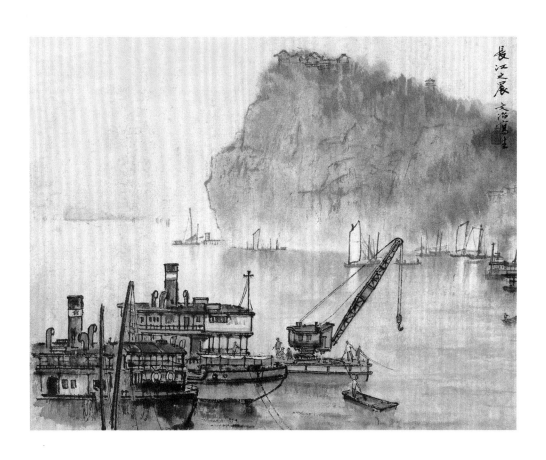

宋文治 新安江上

纸本设色

96cm × 63.6cm

新安江水电站建于1957年，是新中国第一座自行设计和施工建造的
大型水力发电站，是中国水利电力事业史上的一座丰碑。在20世纪
五六十年代涌现的一批作品，以传统山水画的艺术语言和现实题材
结合，反映新中国建设者们的辛劳和取得的巨大成就，在全国影响
甚大。宋文治的《新安江水电站》正是这样一幅表现水电站建设成
果的经典之作。画家开创性地用淡墨勾线来表现大坝这个主角，反
而使它在苍茫的水雾中更显得巍峨壮观，也使得下游的村落和舟楫
显得更加宁静祥和。

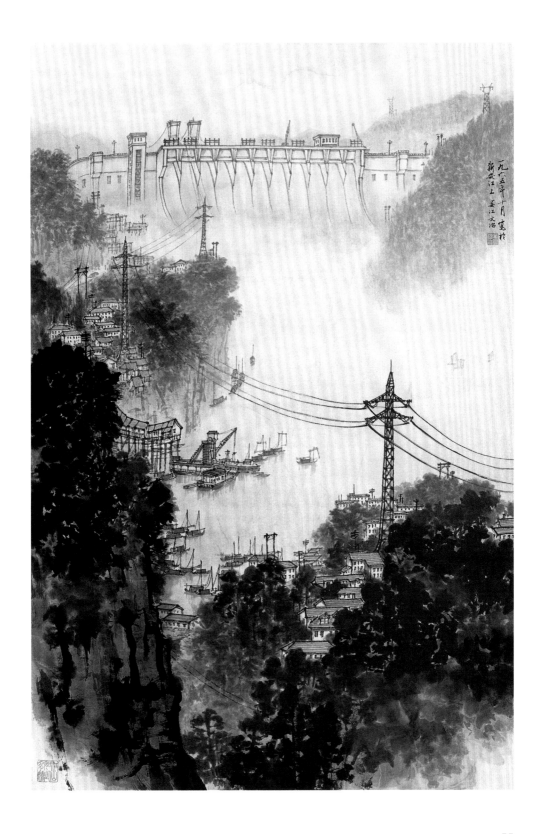

一九六五年十月寫於
新安江上 吾江文沼

宋文治 长征第一关

纸本设色

47.5cm×32cm

画面主体云石山用墨色浓淡晕染，层层皴擦，表现山石嶙峋、奇树耸立、地势险峻的山体结构，磅礴雄伟的气势扑面而来。画中人物、建筑皆施以淡彩，墨色融合，色调统一。远方的山石用绛色勾描晕染，似是沐浴在朝阳之中，古寺旁高大的松树顶端也被染上层层红晕。远山与云石山中隔以白色苍茫的云海，缥缈浩瀚，如梦如幻，画面整体意境深远、回味悠长。

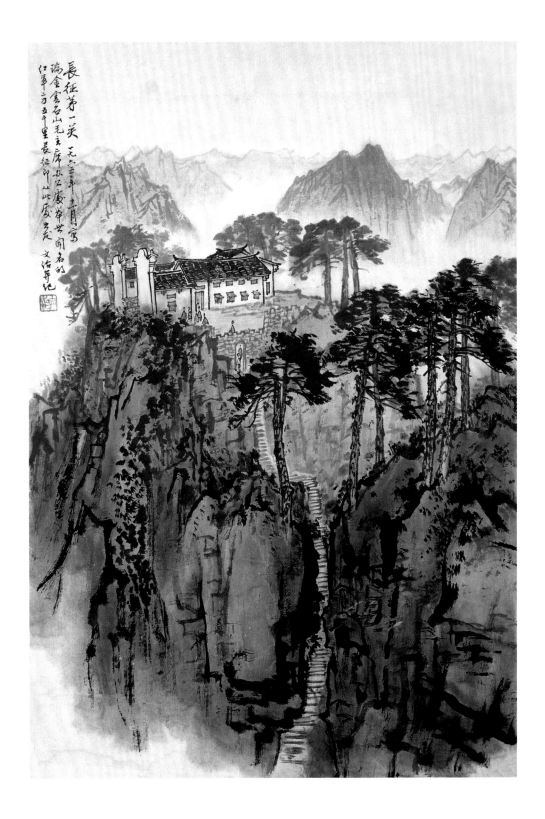

宋文治 瑞金红军烈士纪念亭

纸本设色
47.5cm×31.7cm

第二次国内革命战争时期，瑞金人民在中国共产党的领导下，同敌人进行了艰苦卓绝的斗争，付出了巨大的牺牲，无数赤胆英雄用鲜血染红了"红色故都"的片片热土，千万革命志士用生命将"共和国摇篮"精心呵护，英烈们为共和国的创建作出了重大贡献，在中国革命史上写下了光辉篇章。

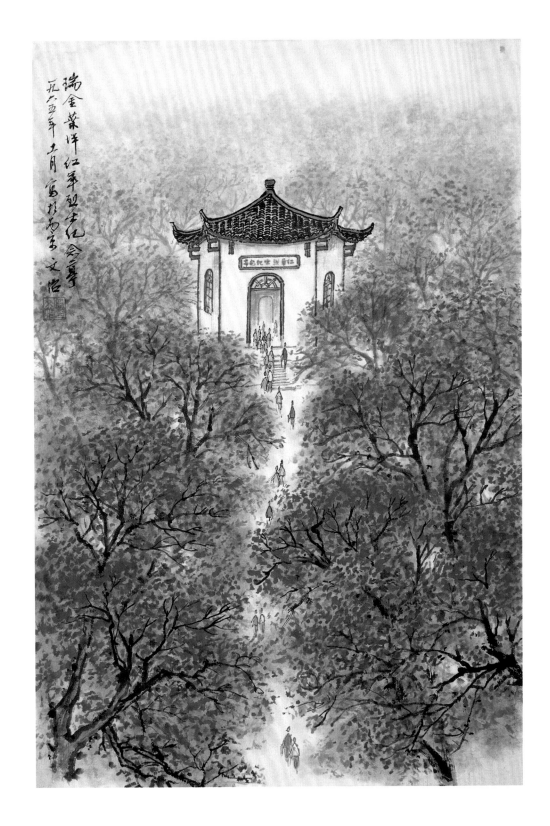

宋文治 太湖之晨

纸本设色

93.6cm×179cm

当画家宋文治看到一望无际的太湖水田，用饱含激情的笔触创作了
《太湖之晨》，表现了即将丰收的农田和穿梭不息的渔船，更表达
了作者对美好生活的向往和祝愿。在宋文治的精妙构思之下，既展
现了视觉穿透力的山水画之妙，又展示了江南水乡的一片和谐景象
和新时代社会建设的蓬勃气象。

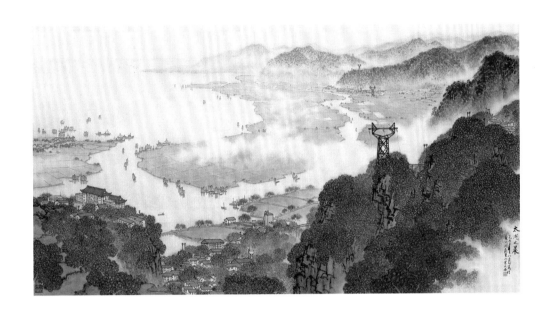

太湖之晨
辛未秋月八日写於
一尺山房

宋文治 庐山新装

纸本设色

63cm×42.6cm

宋文治艺术创作坚持一手伸向传统，一手伸向生活，游历名山大川，外师造化，内得心源，不断锤炼笔墨，开拓画境视野，继续以传统水墨写意笔法表现时代风采。此幅以典雅别致的审美观念和笔触生动地描绘庐山，作品构思精巧严谨，笔墨苍劲凝练，画风清新秀润，气势雄放宏大，意境深邃隽美。"新装"突出了人们对美好生活的向往。

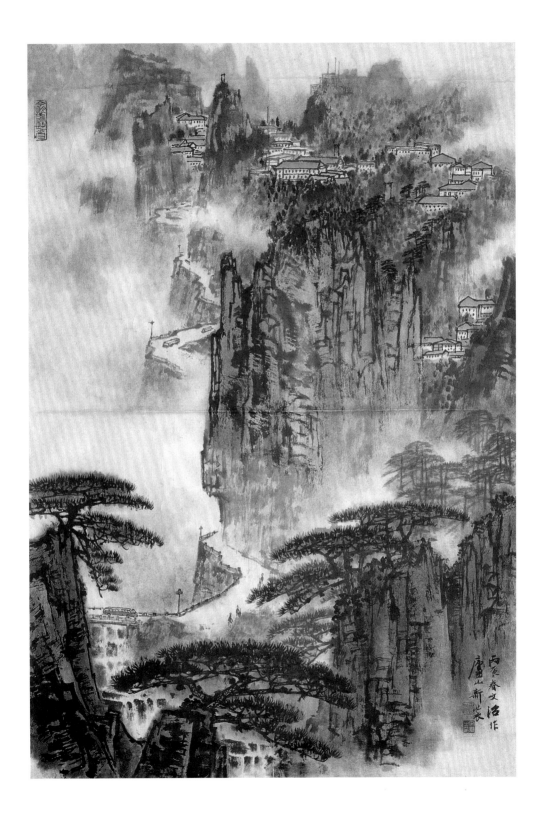

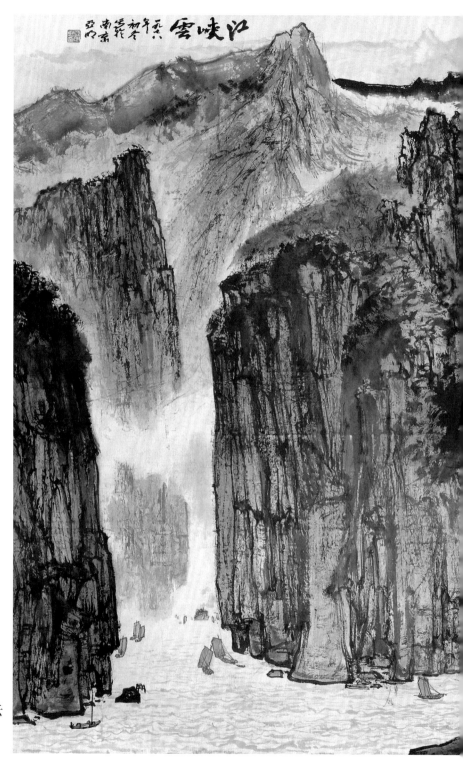

亚明　江峡云

纸本设色

145cm×207cm

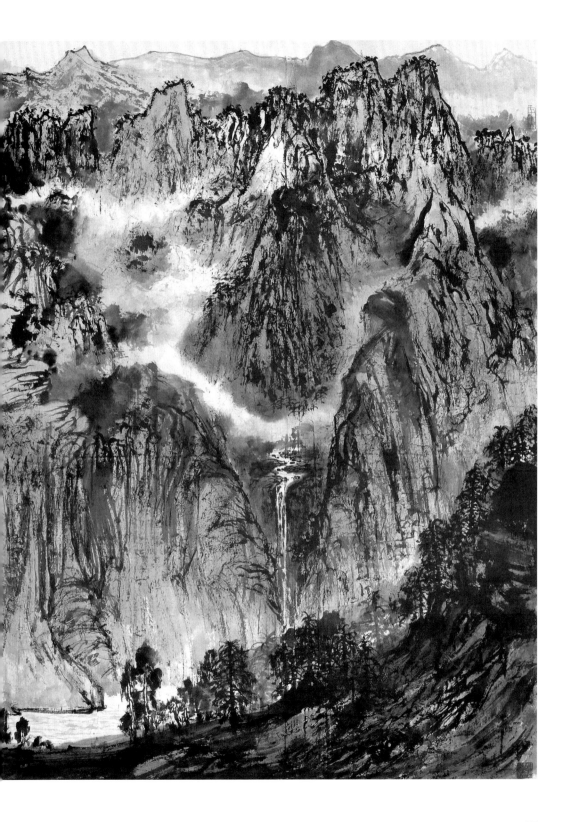

图书在版编目（CIP）数据

美术经典中的红色中国/荣宝斋出版社编．—北京：
荣宝斋出版社，2022.12
ISBN 978-7-5003-2512-3

Ⅰ.①美… Ⅱ.①荣… Ⅲ.①美术－作品综合集－
中国－现代 Ⅳ.①J121

中国版本图书馆CIP数据核字(2022)第243700号

封面设计：李金刚
版式设计：李晓坤
责任编辑：刘　蓓
责任校对：王桂荷
责任印制：王丽清　毕景滨

MEISHU JINGDIAN ZHONG DE HONGSE ZHONGGUO
美术经典中的红色中国

编辑出版发行：荣寶斋出版社
地　　　　址：北京市西城区琉璃厂西街19号
邮 政 编 码：100052
制　　　版：北京兴裕时尚印刷有限公司
印　　　刷：廊坊市佳艺印务有限公司

开本：787毫米×1092毫米　　1/16
印张：5.5
版次：2022年12月第1版
印次：2022年12月第1次印刷
印数：1—20000
定价：29.80元